# THE ABNORMAL SUPER HERO
# HENTAI KAMEN

究極!!変態仮面

あんど慶周

集英社文庫

# THE ABNORMAL SUPER HERO
# HENTAI KAMEN
## CONTENTS 02

究極!!変態仮面

| | |
|---|---|
| 誘惑のシンクロ水着!の巻 | 5 |
| 聖夜(イブ)にお騒がせ!の巻 | 25 |
| 謎の新入部員!の巻 | 41 |
| 悩める春夏(シュンカ)!の巻 | 58 |
| Tバックはお好き!?の巻 | 75 |
| 酔いどれ拳士・酔虎伝(スイコデン)の巻 | 93 |
| 花園は危険がいっぱい!の巻 | 112 |
| 究極のイナリ寿司!の巻 | 129 |
| 必殺!変態カーリングの巻 | 149 |
| 奥さまは17歳!?の巻 | 164 |
| 変態!鏡地獄!!の巻 | 183 |
| しめる男!比気締流(ひきしめる)の巻 | 199 |
| 粋だね!変態組頭!!の巻 | 217 |
| その犬の名はゴルゴ!の巻 | 233 |
| お立ち台で大変身!の巻 | 249 |

コミック文庫限定 おまけページ その3
**春夏の更衣室♡** ——— 268

# 誘惑のシンクロ水着！の巻

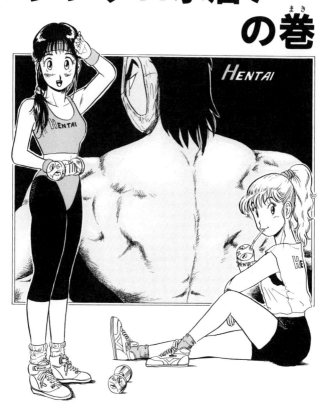

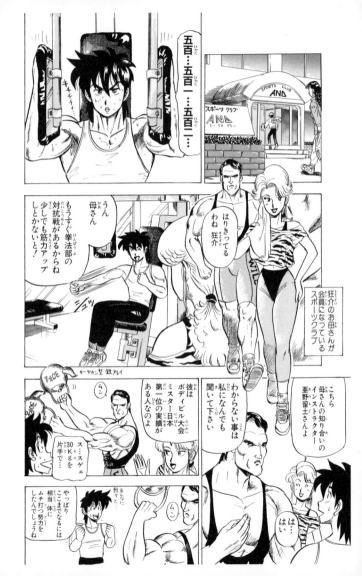

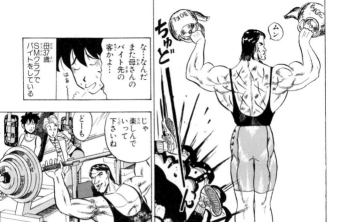

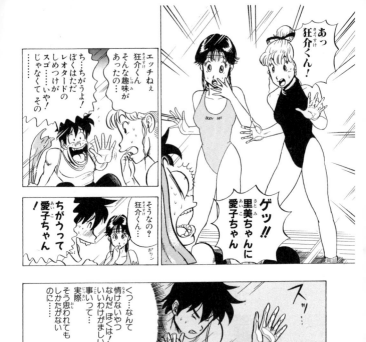

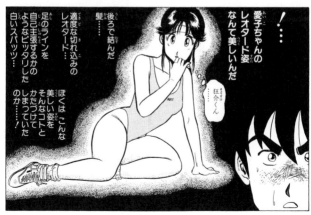

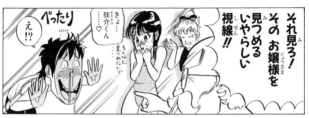

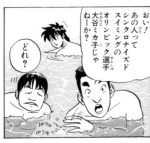

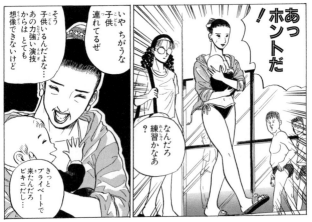

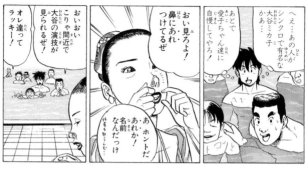

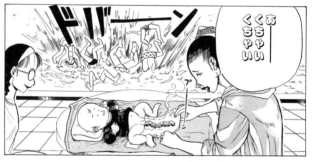

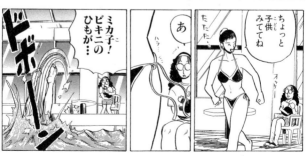

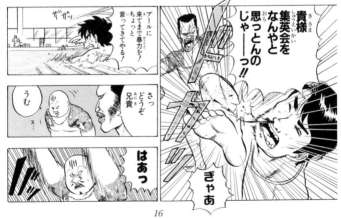

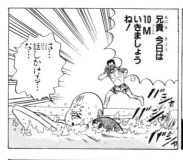

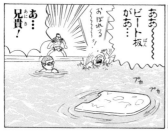

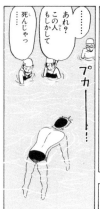

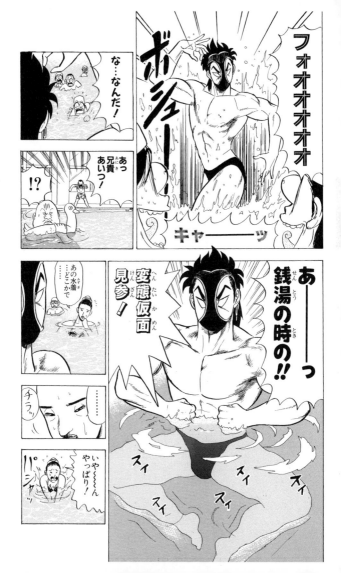

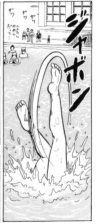

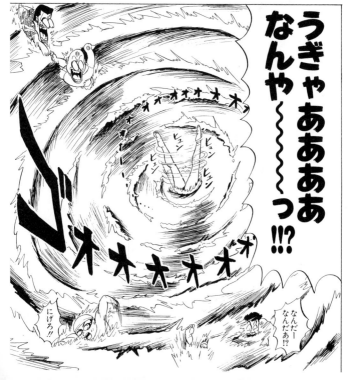

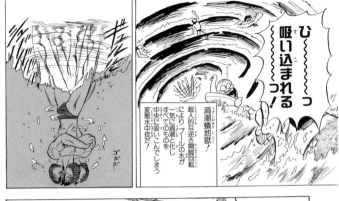

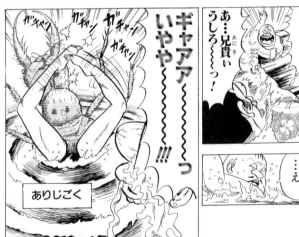

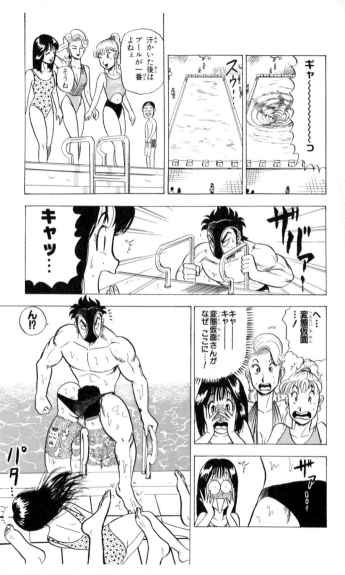

THE ABNORMAL SUPER HERO
# HENTAI KAMEN

# 聖夜にお騒がせ！の巻

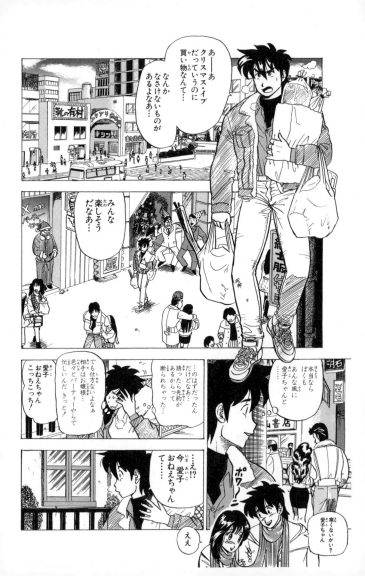

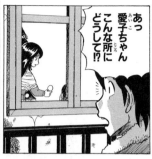
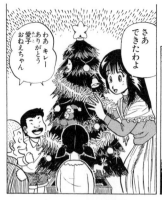
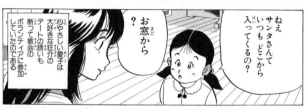
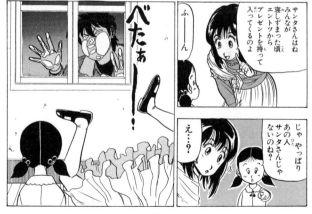

そういえば
ぼくが小さい頃
父さんもやってくれたっけ…

いい狂介
サンタさんは
みんなが寝静まった頃
窓からそ〜っと
入ってきてプレゼントを
置いていくのよ

だから安心して寝なさいね

うん

狂介4さい

でもサンタが本当に来るのか
たしかめたくて
窓のカギをわざとしめてたんだよな

サ…サンタさん…!?

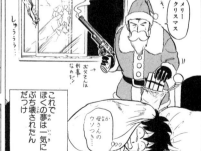

メリークリスマス

お父さんは刑事なれど…

母さんのウソつき…

そういえばあのサンタさんの衣装まだ家に残ってたよな…

これでぼくの夢は一気にぶち壊されたんだっけ

そうだ—!

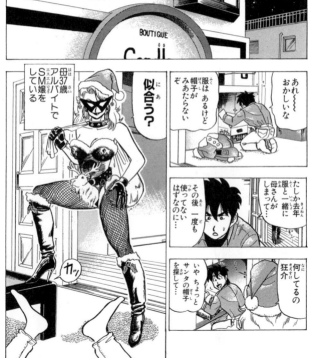

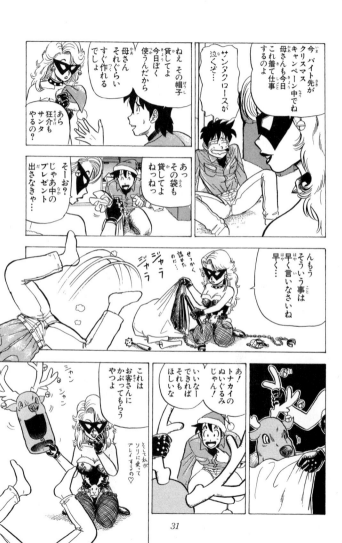

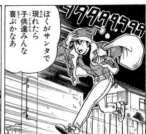

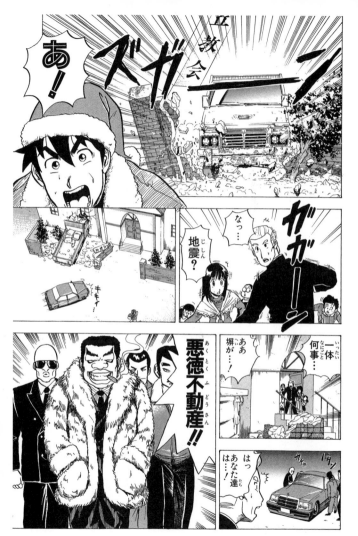

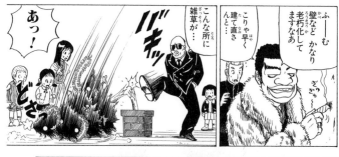

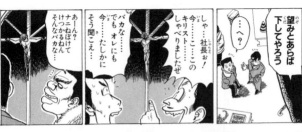

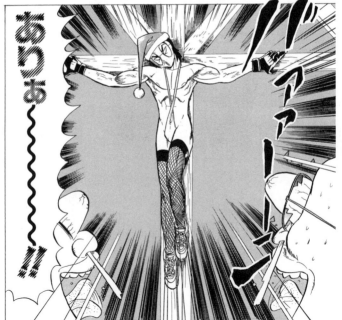

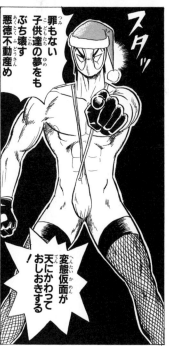

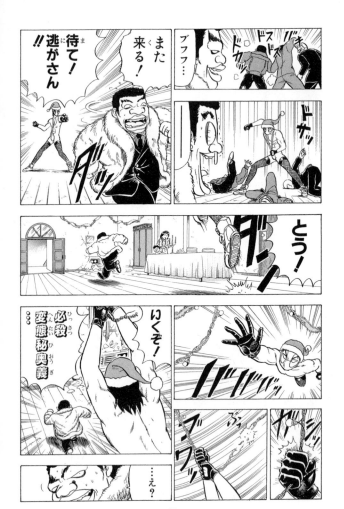

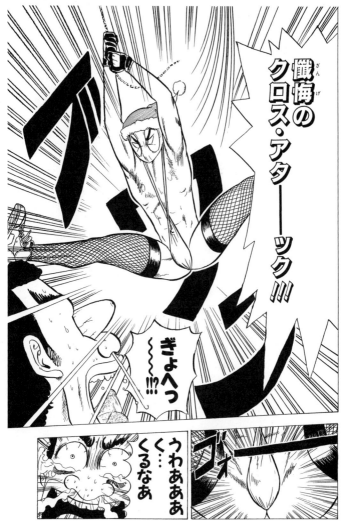

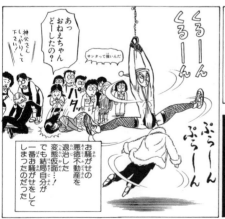

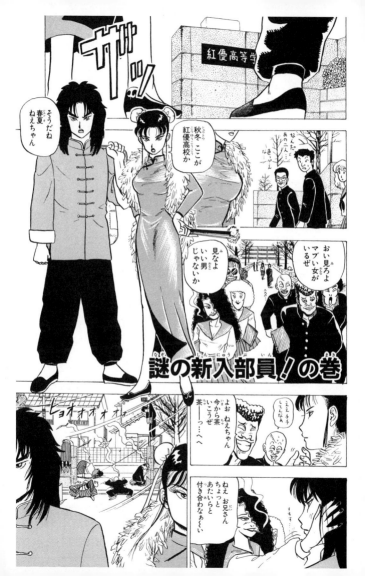

# 謎の新入部員！の巻

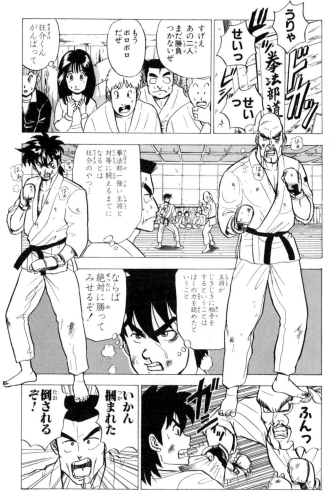

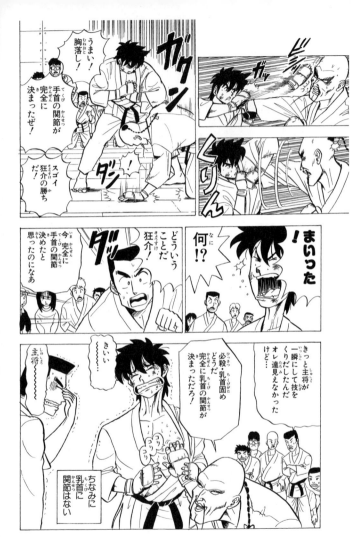

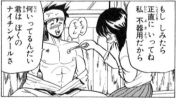

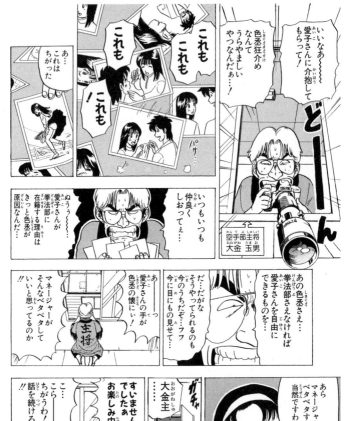

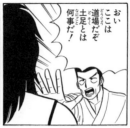

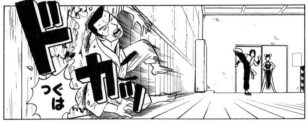
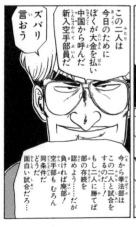

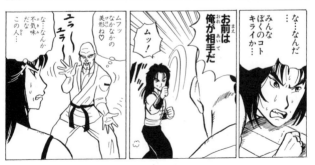

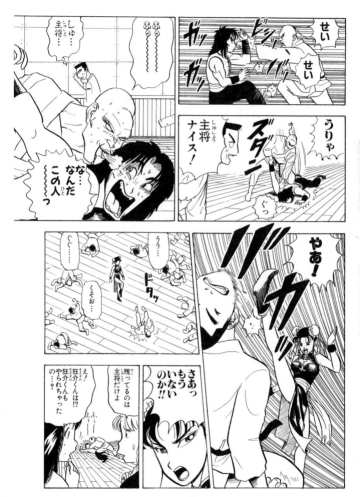

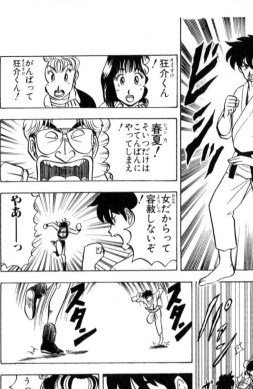

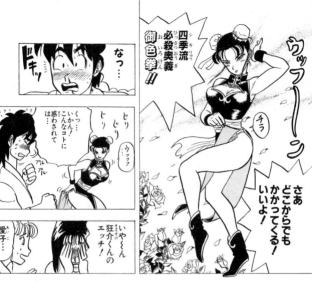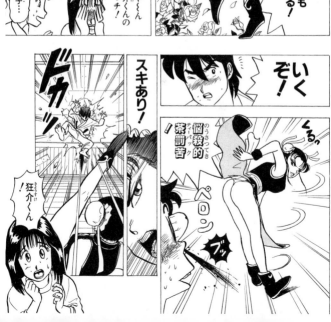

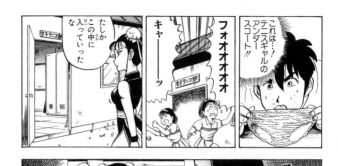
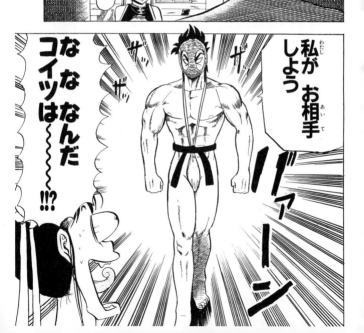

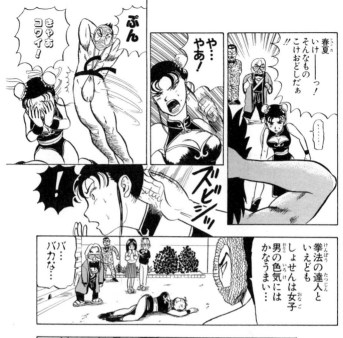

# 悩める春夏！の巻

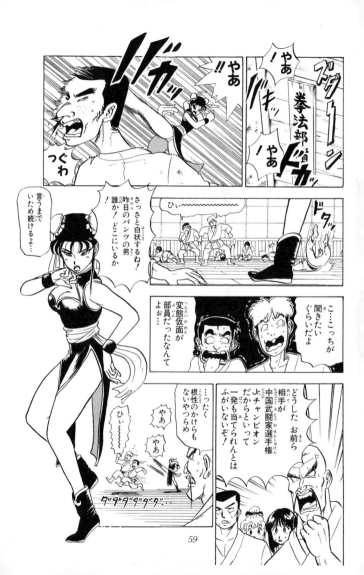

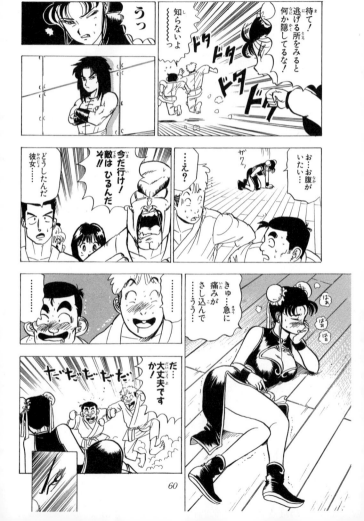

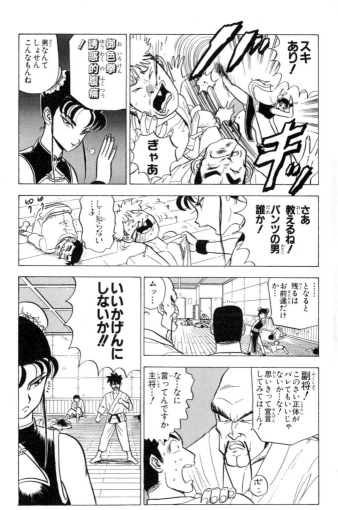

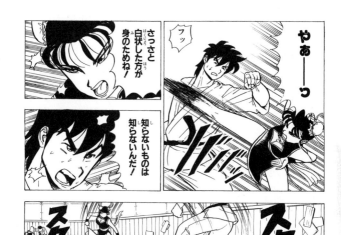

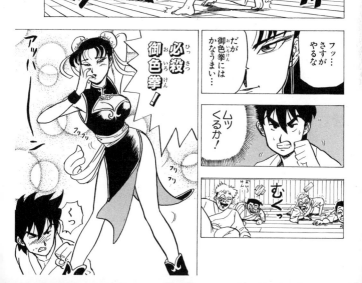

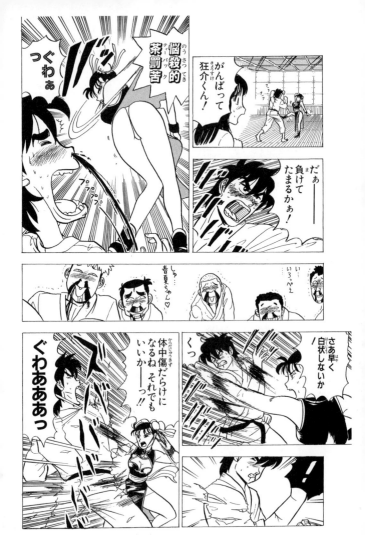

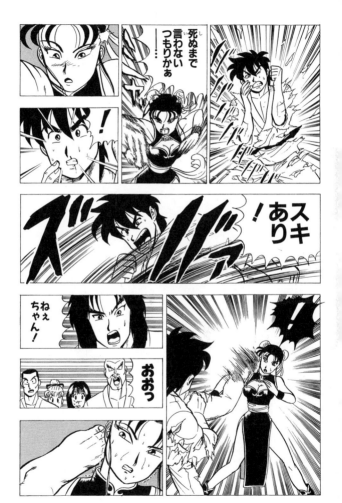

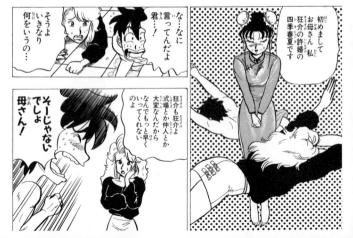

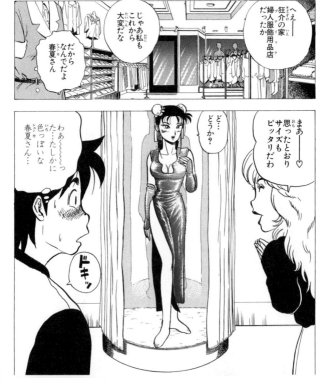

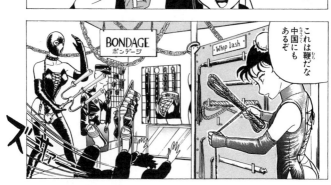

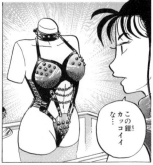
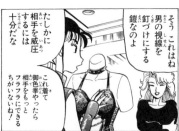

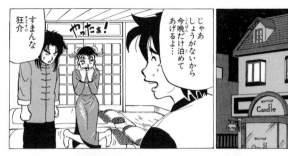

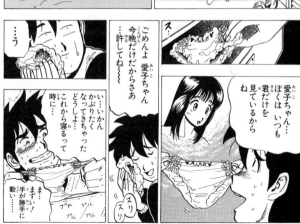

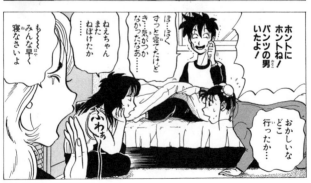

# Tバックはお好き!?の巻

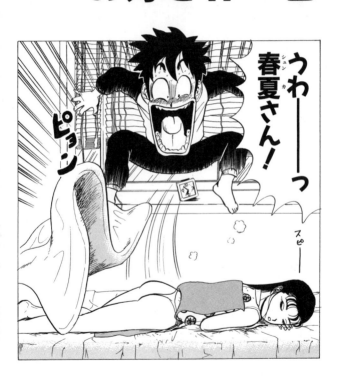

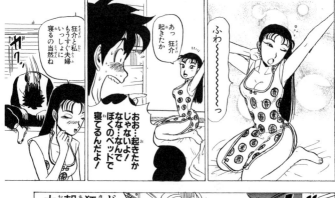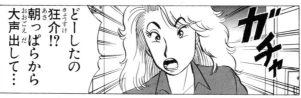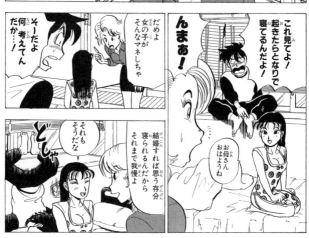

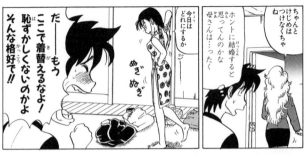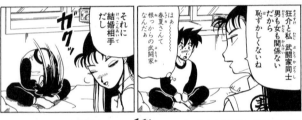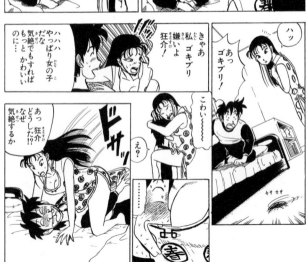

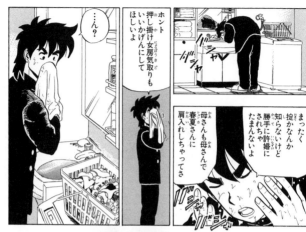
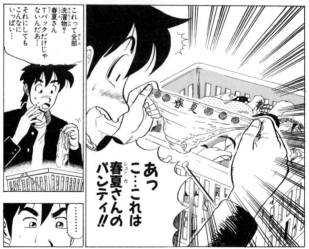

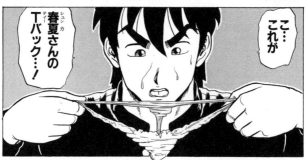
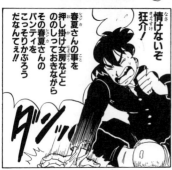
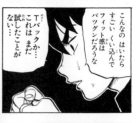

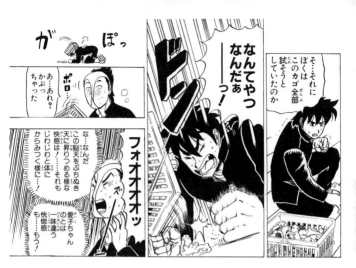
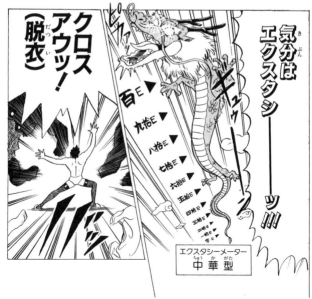

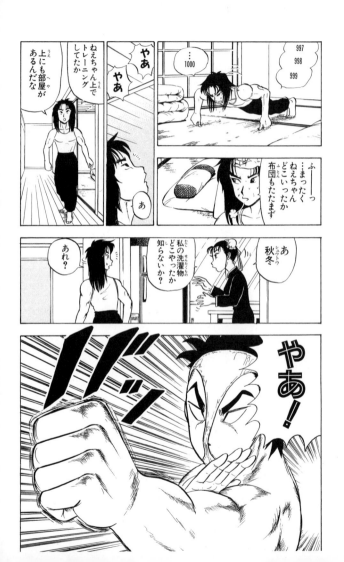

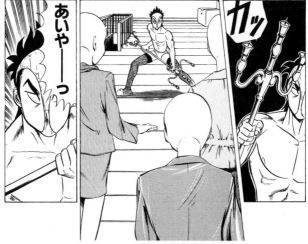

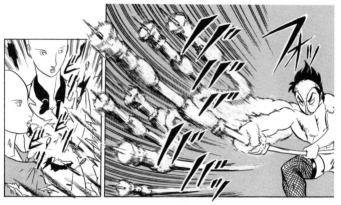

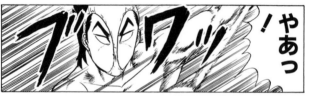

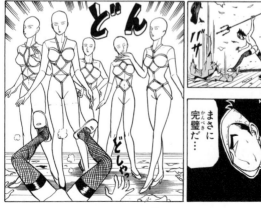

マネキンを傷つけずに服だけを切り裂く！難度の高いこの槍術…

まさに完璧(かんぺき)だ…

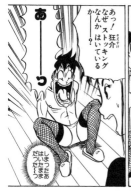

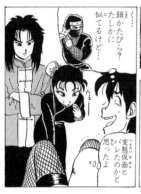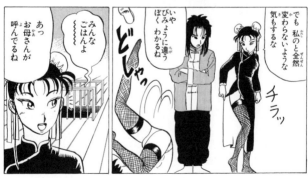

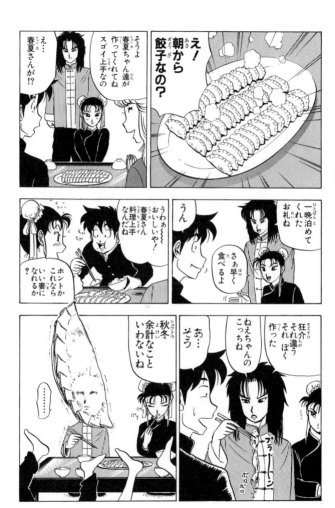

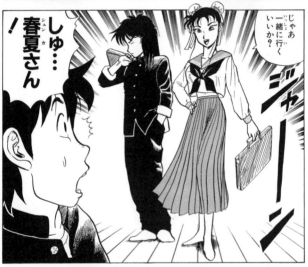

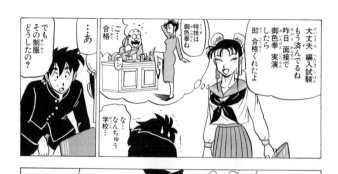
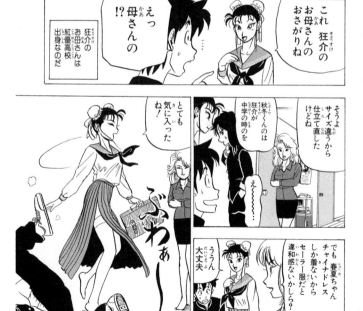

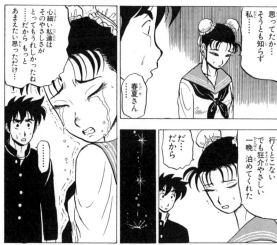

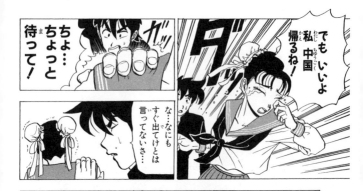
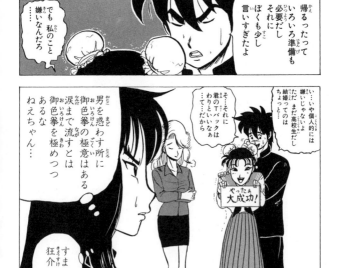

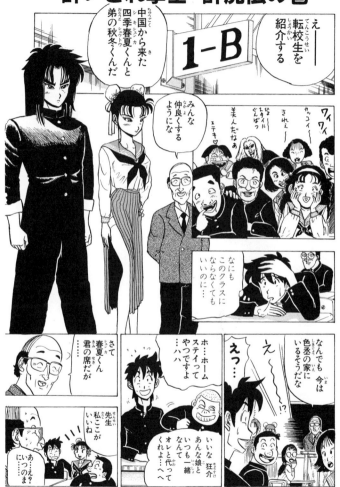

# 酔いどれ拳士・酔虎伝の巻

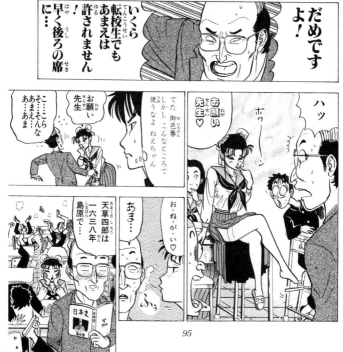

え!?
春夏(シュンカ)さんが狂介(きょうすけ)くんの許婚(いいなずけ)!?

そ…それ本当(ほんとう)なの!?

今日(きょう)狂介(きょうすけ)くんのクラスに転校(てんこう)してきてね
それでね……

自分を負かした男の許婚にならなければならないという四季家の掟で
春夏のことは愛子の耳にまで伝わった

そ…そっかぁ…
私(わたし)てっきり狂介(きょうすけ)くんが私(わたし)のこと好きなんじゃないかって
ちょっぴり期待してたんだけどなぁ…

でも許婚たってきっと春夏さんの一方的なものよ
狂介くんも気にすること ないって

やっぱり狂介くんも彼女みたいに色っぽい女の人が好みなのかなぁ

ほら愛子
いってるそばからそんな気にしてどーするのよ

べ…べつに気にしてないわよ

ゴリゴリゴリ〜

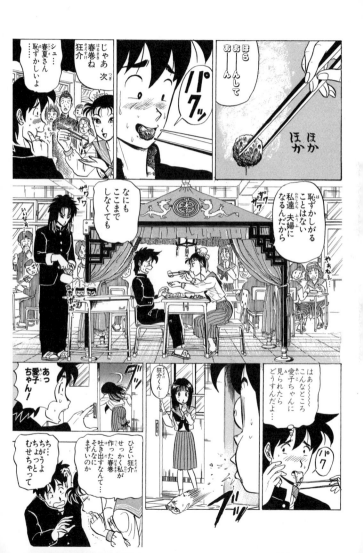

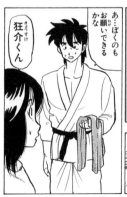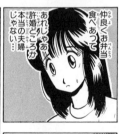

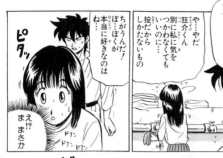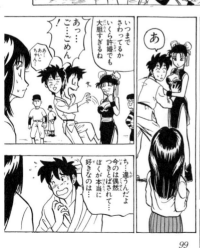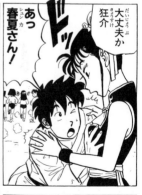

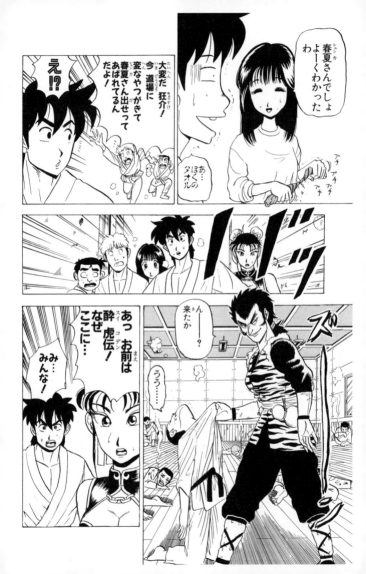

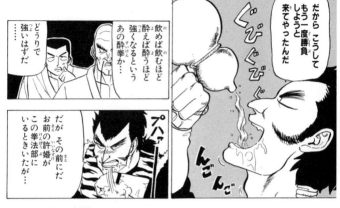
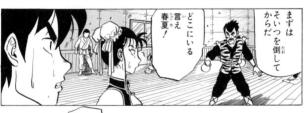
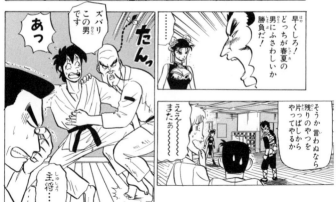

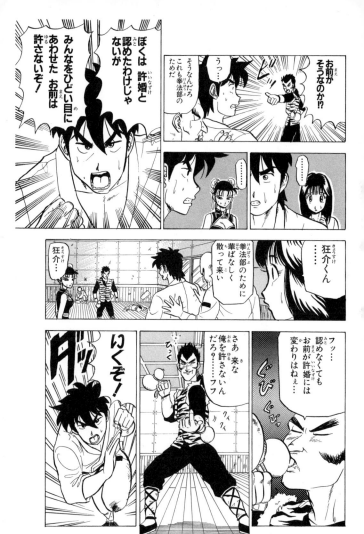

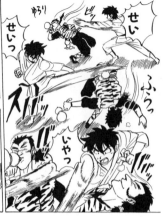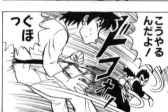

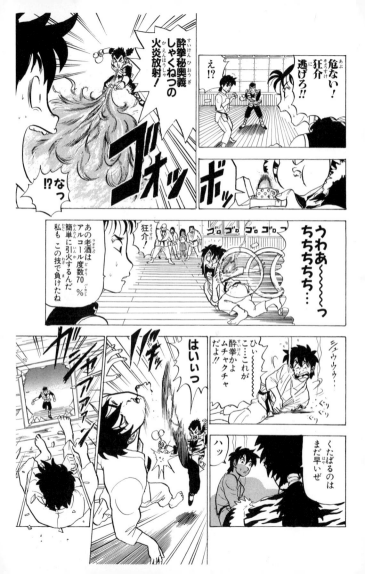

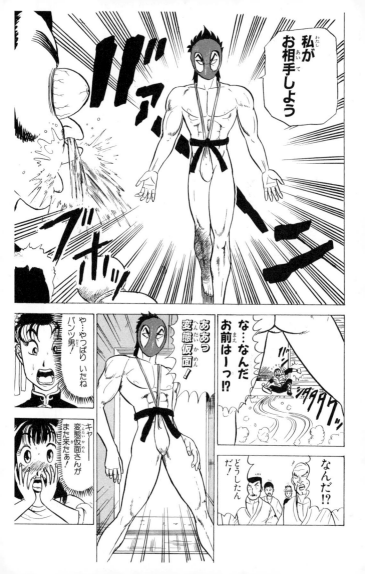

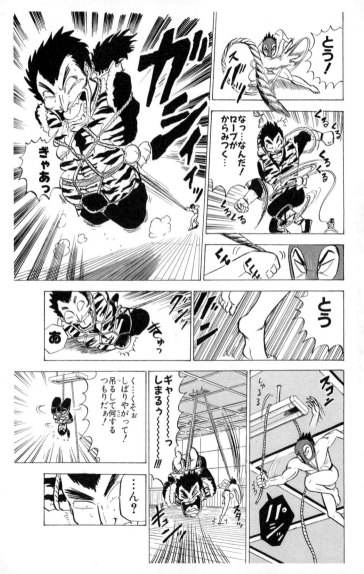

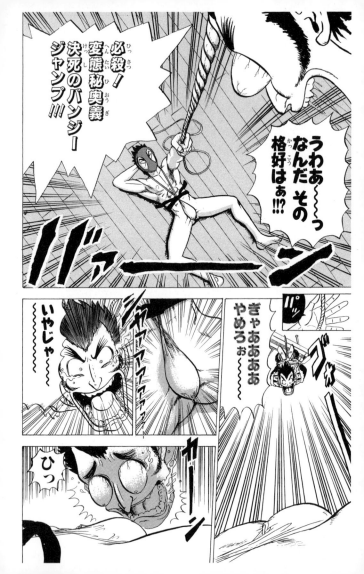

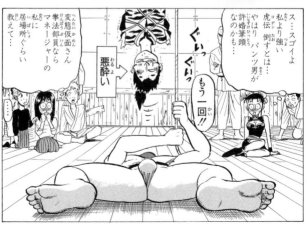

# 花園は危険が
# いっぱい！の巻

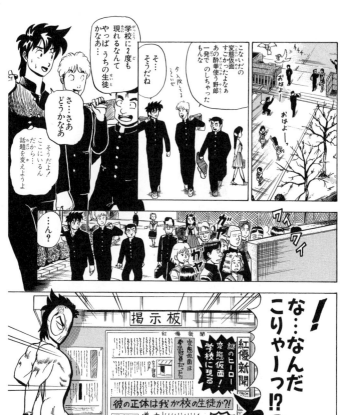
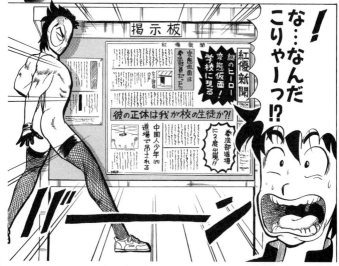

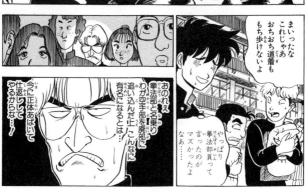

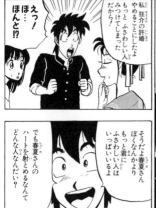

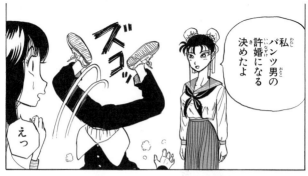

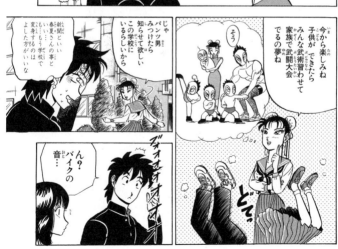

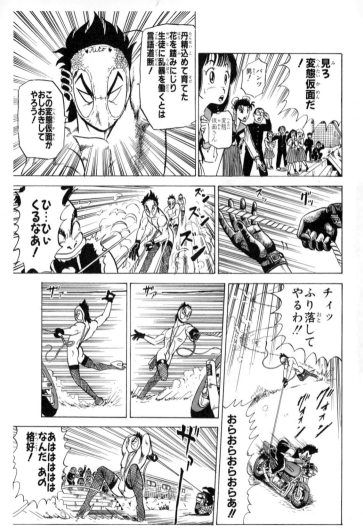

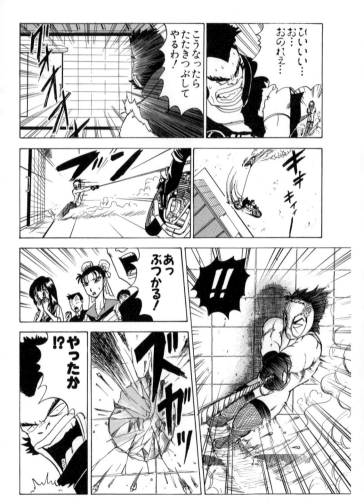

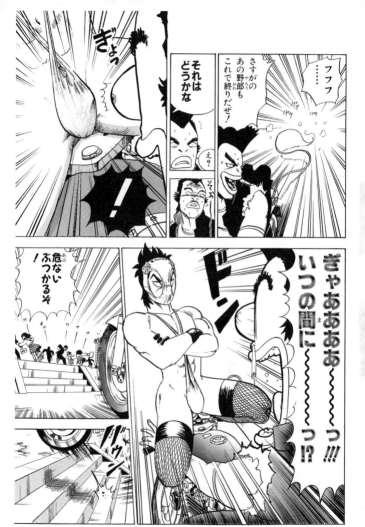

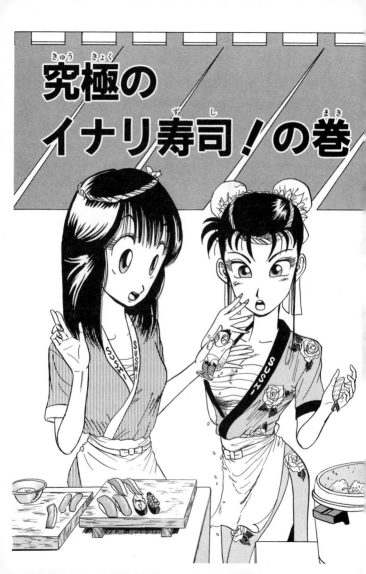

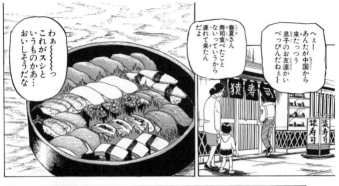
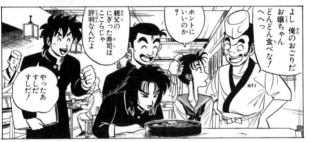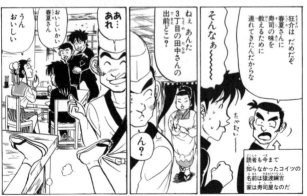

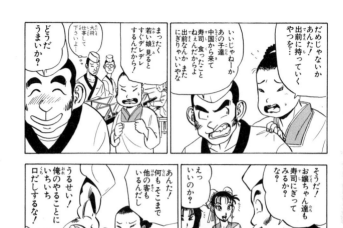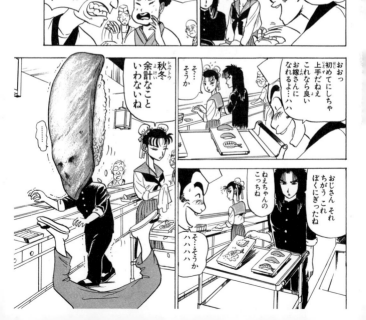

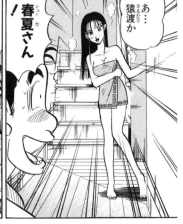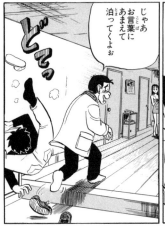

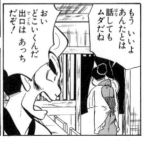

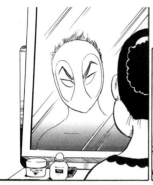

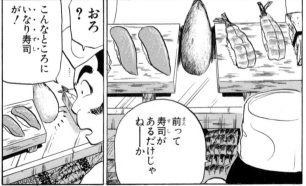

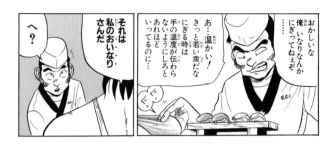
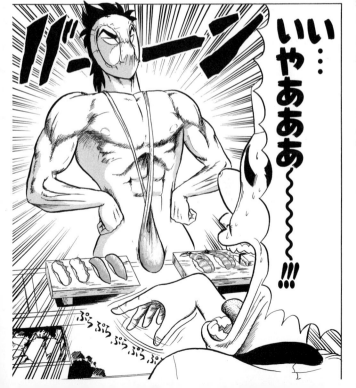

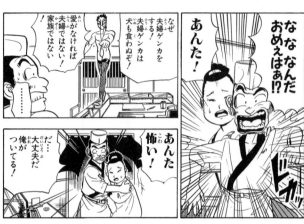

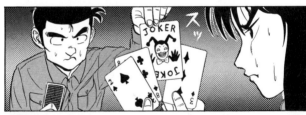

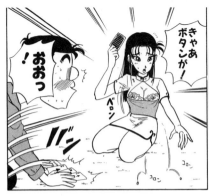

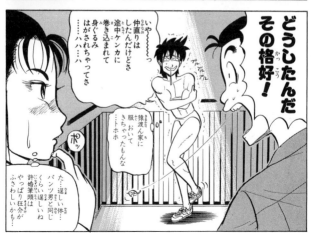

# THE ABNORMAL SUPER HERO
# HENTAI KAMEN

# 必殺!
## 変態カーリングの巻

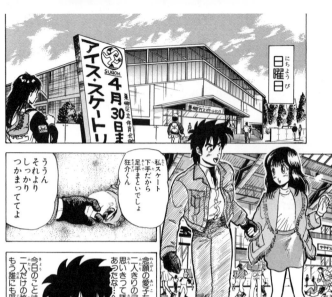

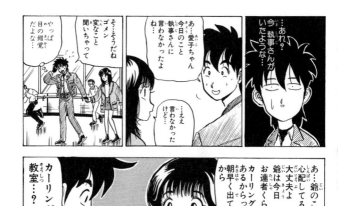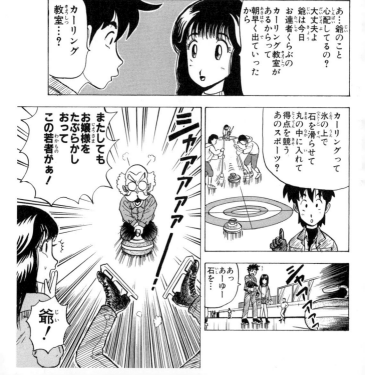

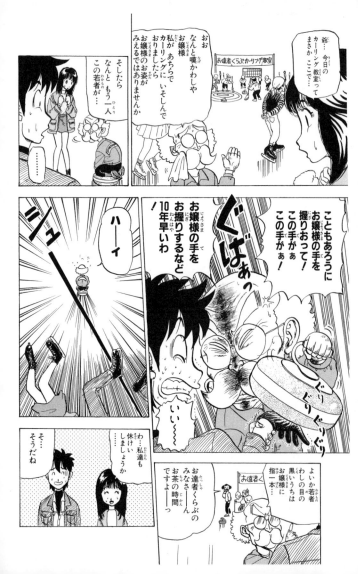

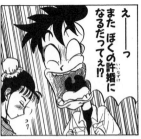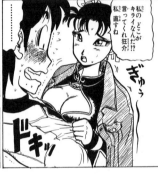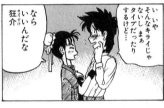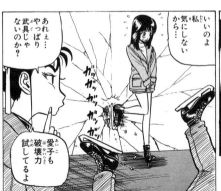

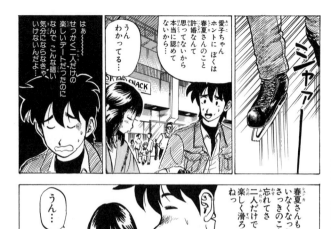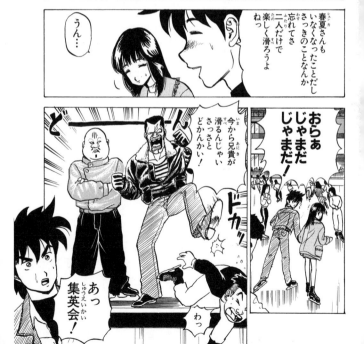

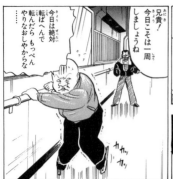

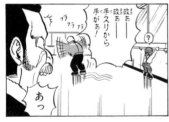

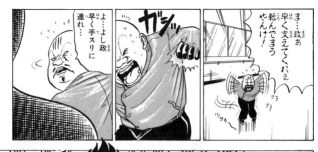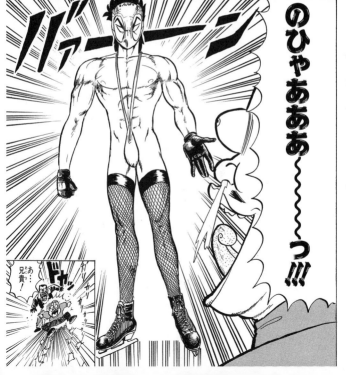

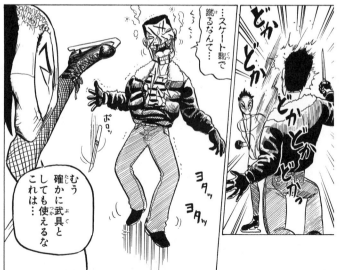

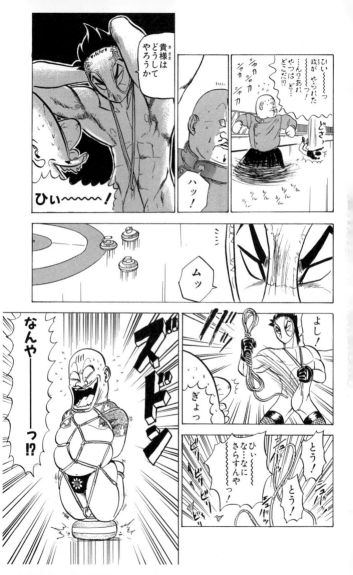

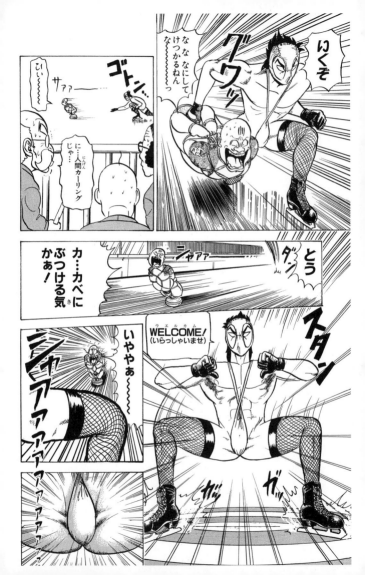

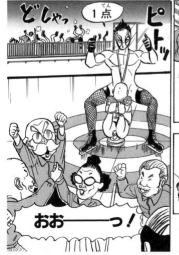

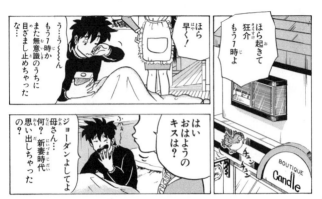
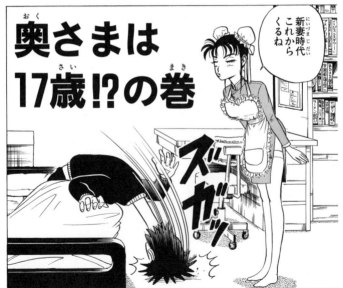

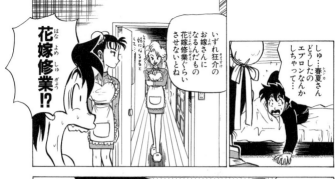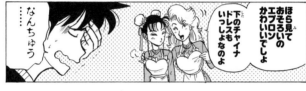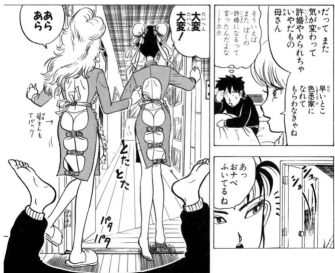

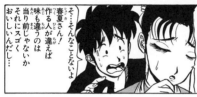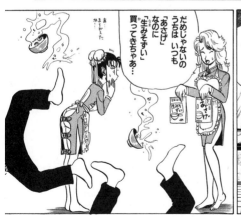

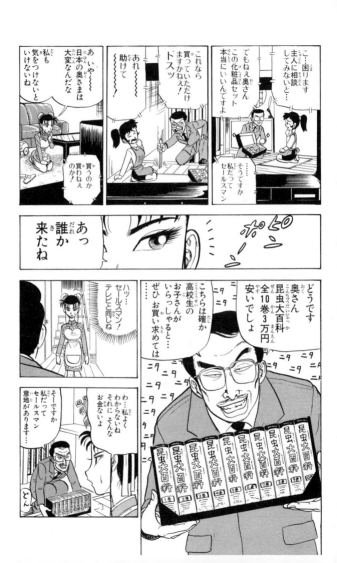

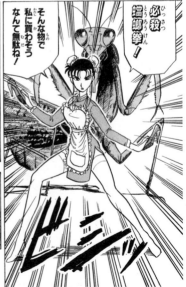

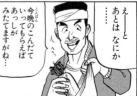

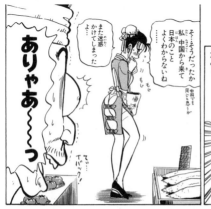

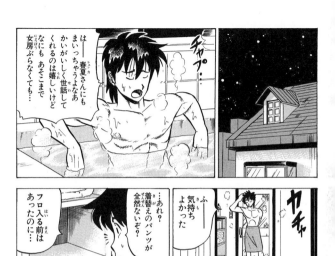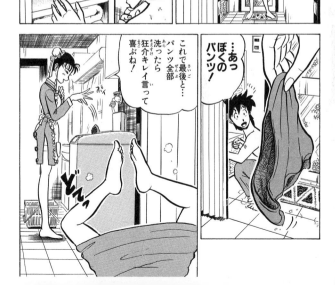

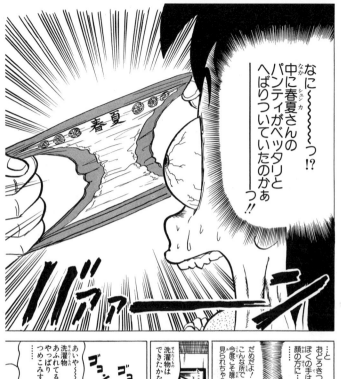

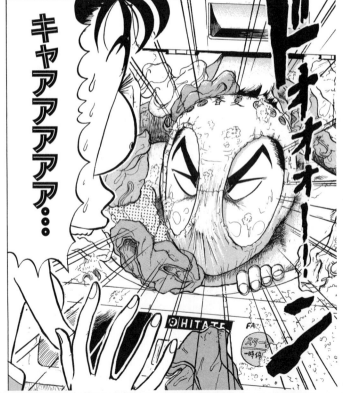

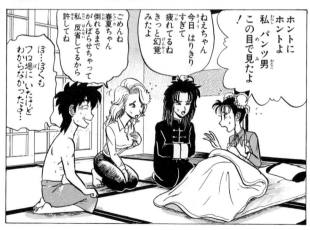

# THE ABNORMAL SUPER HERO
# HENTAI KAMEN

# 変態！鏡地獄!!の巻

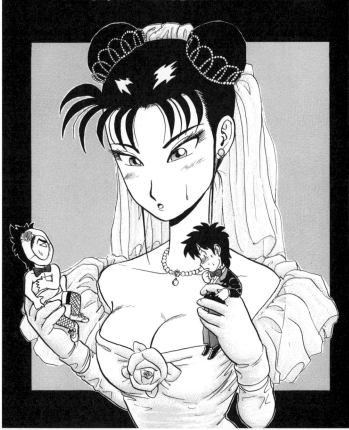

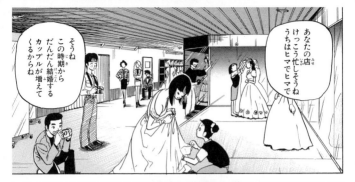

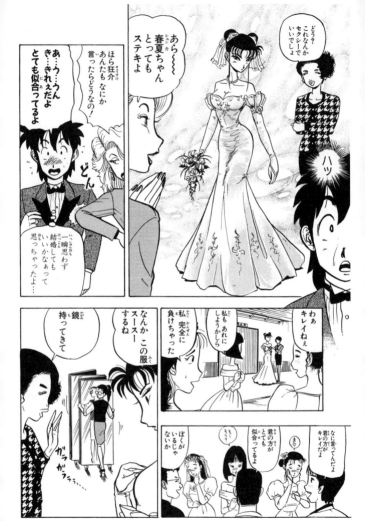

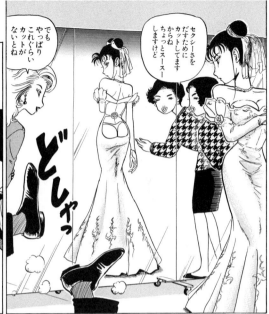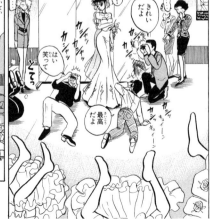

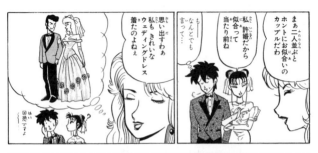

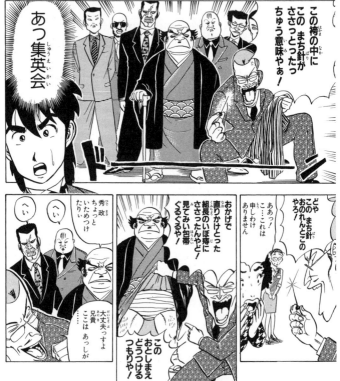

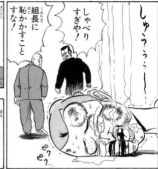

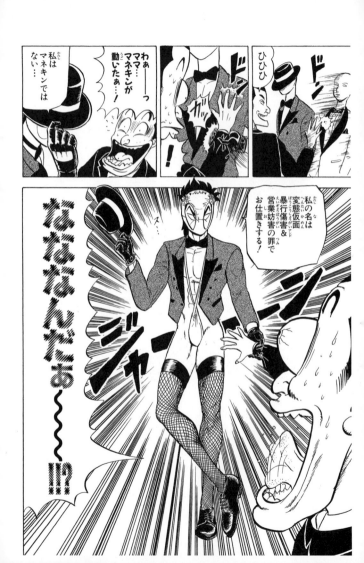

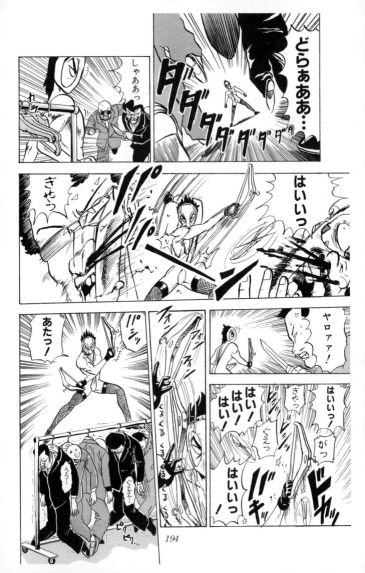

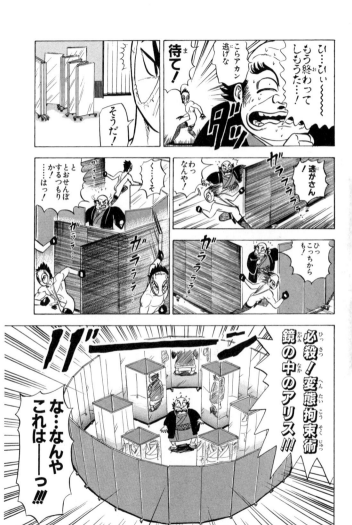

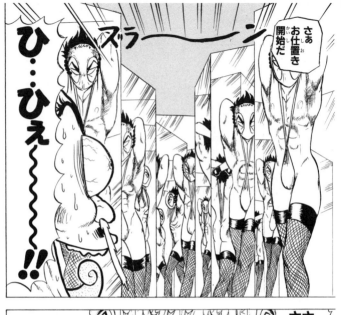

THE ABNORMAL SUPER HERO
# HENTAI KAMEN

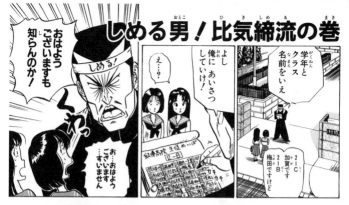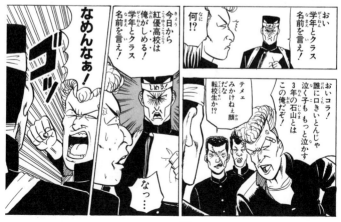

# しめる男！
## 比気締流の巻

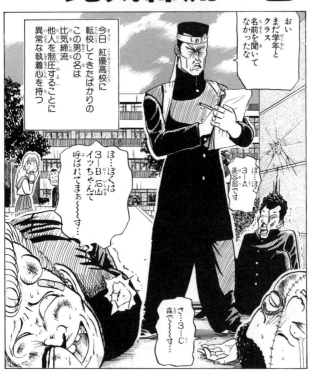

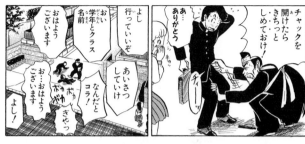

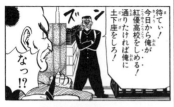

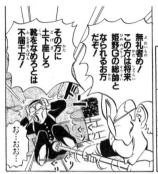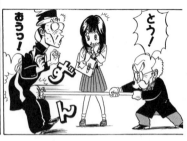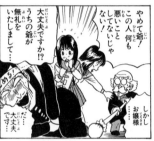

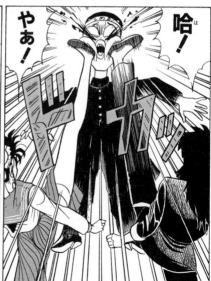

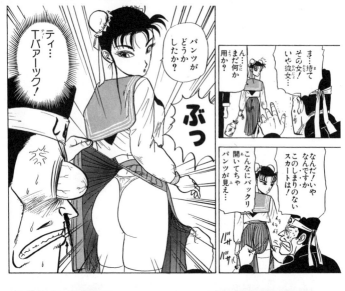

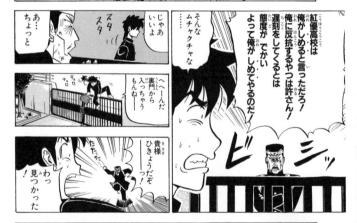

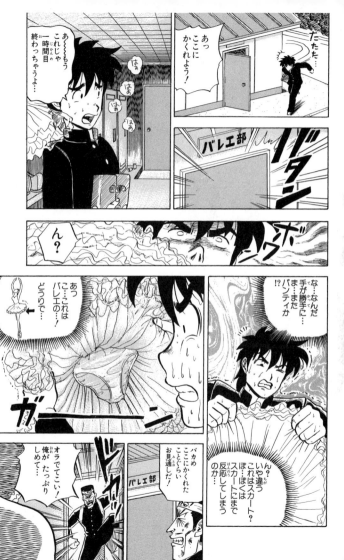

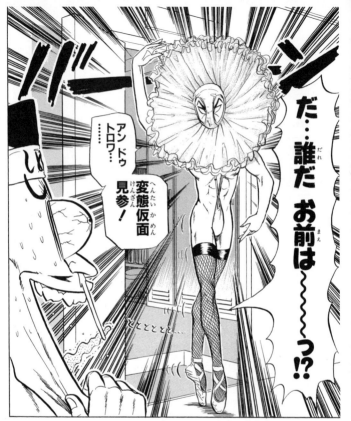

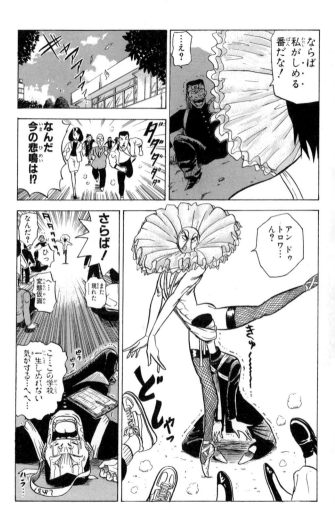

## THE ABNORMAL SUPER HERO
# HENTAI KAMEN

# 粋だね！
## 変態組頭!!の巻

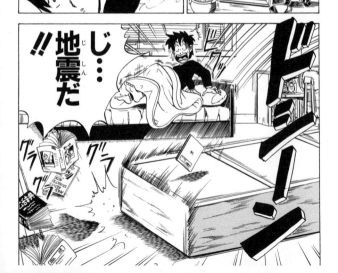

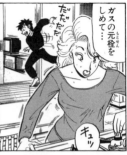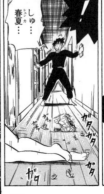

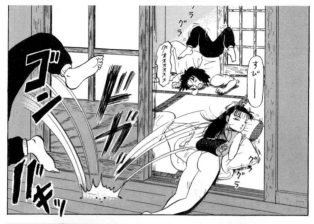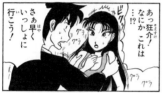

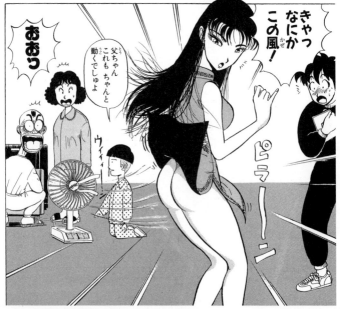

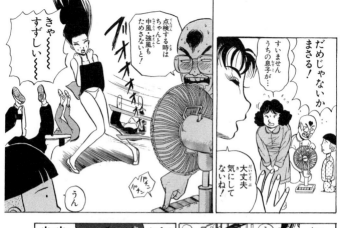
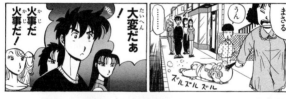
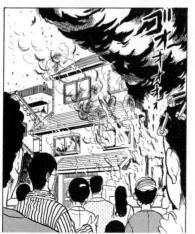
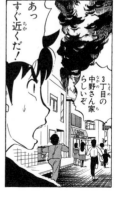

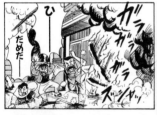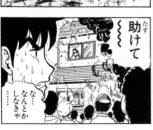

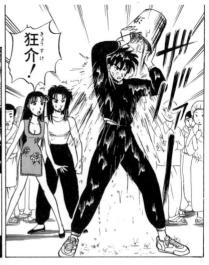

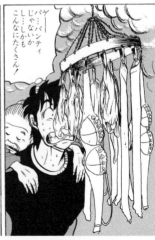

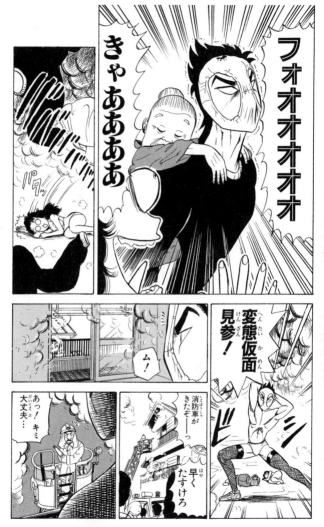

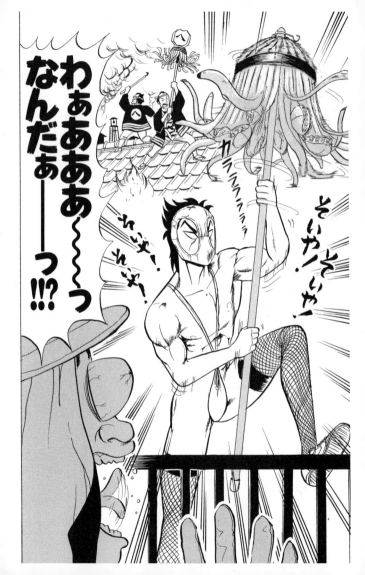

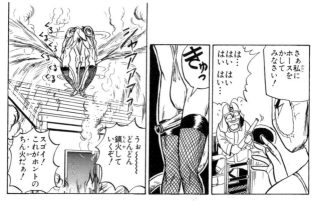

# THE ABNORMAL SUPER HERO
# HENTAI KAMEN

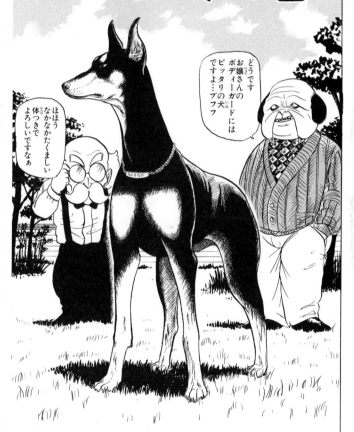

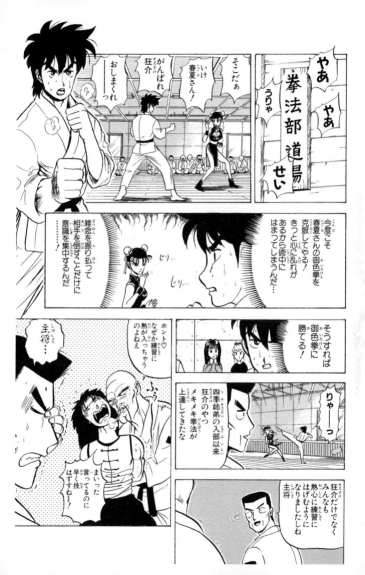

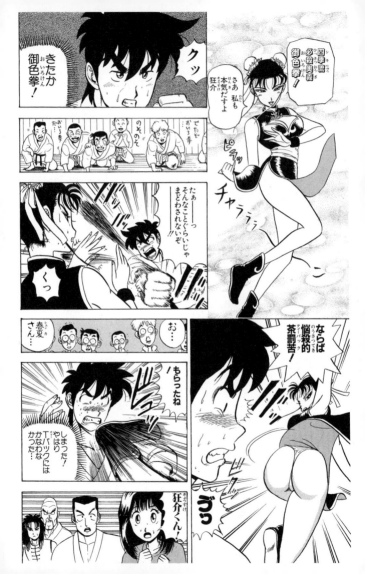

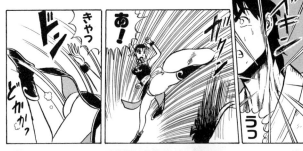

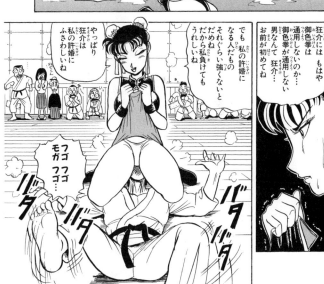

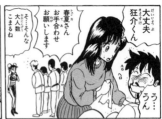

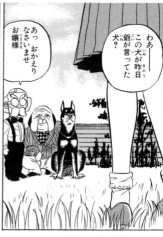

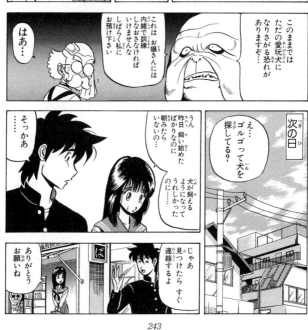

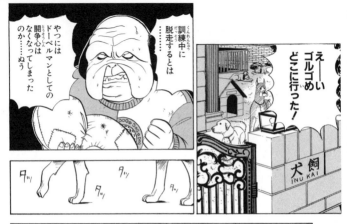

ゴルゴは今むしゃくしゃしていた…そうだ何かに当たりたいあの人間を脅かしてスカッとしようそう思った

あっ…あれはまさしくヒモパン!

ヒモパンか…前に試したけど持ち主がおばあさんで逆にパワーダウンしてしまったものな…人気もないし試すなら今で…でもこれじゃ完ペキに下着ドロボウといいつつ手が…うう

なにをしているんだろうそう思った

おっうずくまった!

よし今だ一咬みしてやれガーウーッ!

フォォォォォォ

ぎゃいん

むっ……
このフィット感
ビンビン
伝わってくる！

ビ…ビビるな！
ゴルゴは自分に
そう言いきかせた

俺は勇敢な
ドーベルマン
こんなおどしに
負けるものか！

ん…
犬？

ムッ
ドーベルマン
まさか
愛子ちゃんの…

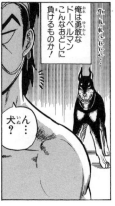

何と
闘おうと
いうのか…

よし
いいだろう

さあ
来なさい

ぱっちん

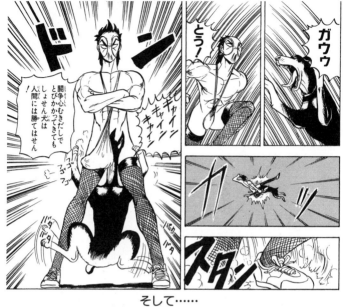

そして……

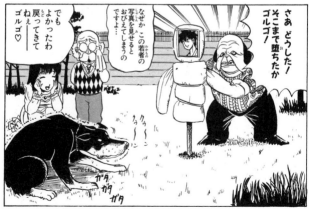

THE ABNORMAL SUPER HERO
# HENTAI KAMEN

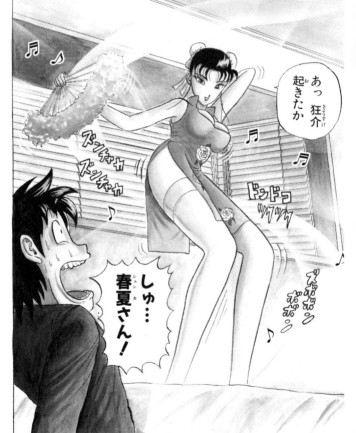

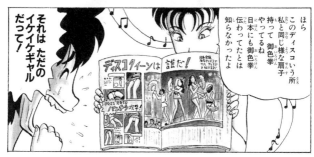

## THE ABNORMAL SUPER HERO
# HENTAI KAMEN

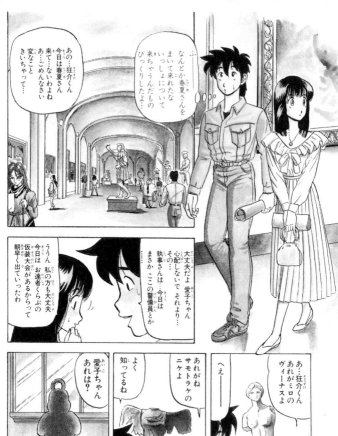

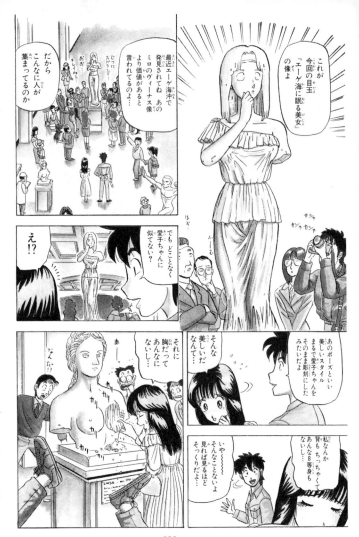

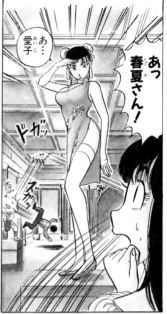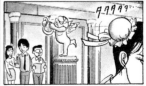

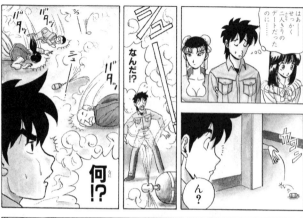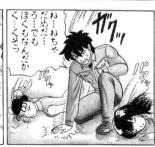

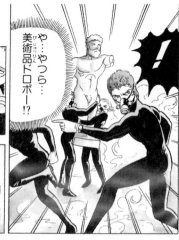

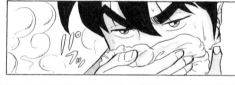
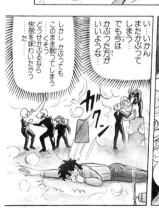

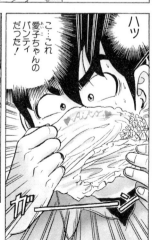

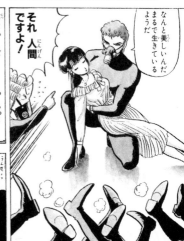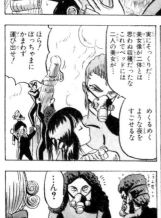

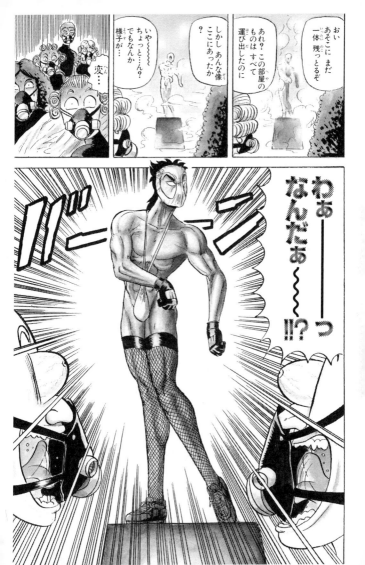

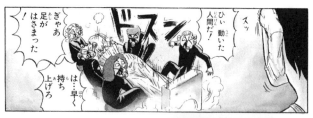

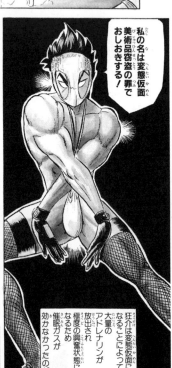

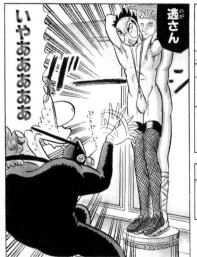

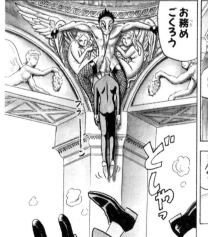

# コミック文庫限定
# おまけページ
## その3

**春夏の更衣室♡**

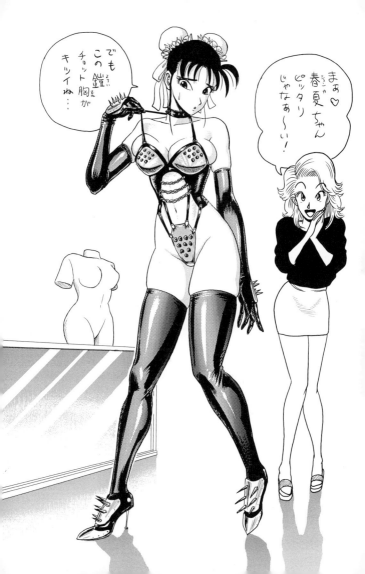

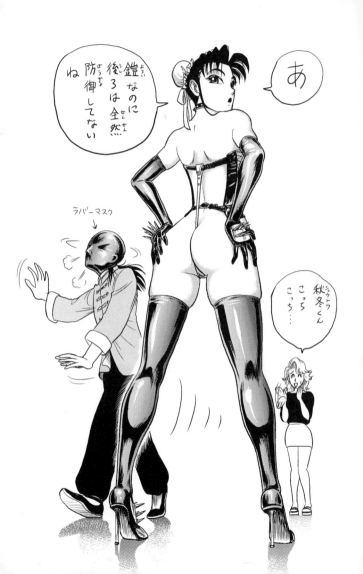

★収録作品は週刊少年ジャンプ1993年2号〜18号に掲載されました。

(この作品は、ジャンプ・コミックスとして1993年7月、9月、11月に集英社より刊行された。)

## 集英社文庫(コミック版)

## THE ABNORMAL SUPER HERO HENTAI KAMEN 2

2009年8月23日　第1刷
2016年4月11日　第8刷

定価はカバーに表示してあります。

| 著 者 | あんど慶周 |
|---|---|
| 発行者 | 茨木政彦 |
| 発行所 | 株式会社 集英社<br>東京都千代田区一ツ橋2－5－10<br>〒101-8050<br>【編集部】03（3230）6251<br>電話【読者係】03（3230）6080<br>【販売部】03（3230）6393（書店専用） |
| 印 刷 | 株式会社　美松堂<br>中央精版印刷株式会社 |

表紙フォーマットデザイン　アリヤマデザインストア　　マークデザイン　居山浩二

本書の一部あるいは全部を無断で複写複製することは、法律で認められた場合を除き、著作権の侵害となります。また、業者など、読者本人以外による本書のデジタル化は、いかなる場合でも一切認められませんのでご注意下さい。

造本には十分注意しておりますが、乱丁・落丁(本のページ順序の間違いや抜け落ち)の場合はお取り替え致します。購入された書店名を明記して小社読者係宛にお送り下さい。送料は小社負担でお取り替え致します。但し、古書店で購入したものについてはお取り替え出来ません。

© Keisyū Ando　2009　　　　　　　　　　　　Printed in Japan
ISBN978-4-08-619017-6 C0179